历代碑帖法书选

唐怀素自叙帖真迹（修订版）

文物出版社

图书在版编目（CIP）数据

唐怀素自叙帖真迹 ／《历代碑帖法书选》编辑组编．
－－ 修订版．－－ 北京 ：文物出版社，2018.12
（历代碑帖法书选）
ISBN 978-7-5010-5728-3

I.①唐… Ⅱ.①历… Ⅲ.①草书－碑帖－中国－唐代
Ⅳ.①J292.24

中国版本图书馆CIP数据核字（2018）第225989号

唐怀素自叙帖真迹（修订版）

编　　者：《历代碑帖法书选》编辑组

责任编辑：陈博洋
责任印制：张　丽
出版发行：文物出版社
社　　址：北京市东直门内北小街2号楼
邮政编码：100007
网　　址：http：//www.wenwu.com
邮　　箱：web@wenwu.com
经　　销：新华书店
制　　版：北京美通印刷有限公司
印　　刷：北京鹏润伟业印刷有限公司
开　　本：787mm×1092mm　1/16
印　　张：4.5
版　　次：2018年12月第1版
印　　次：2018年12月第1次印刷
书　　号：ISBN 978-7-5010-5728-3
定　　价：16.00元

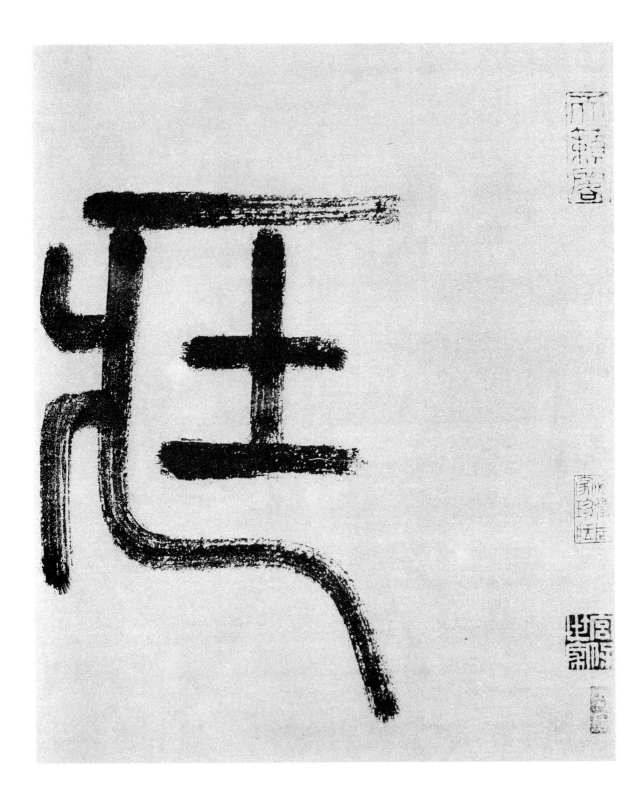

1

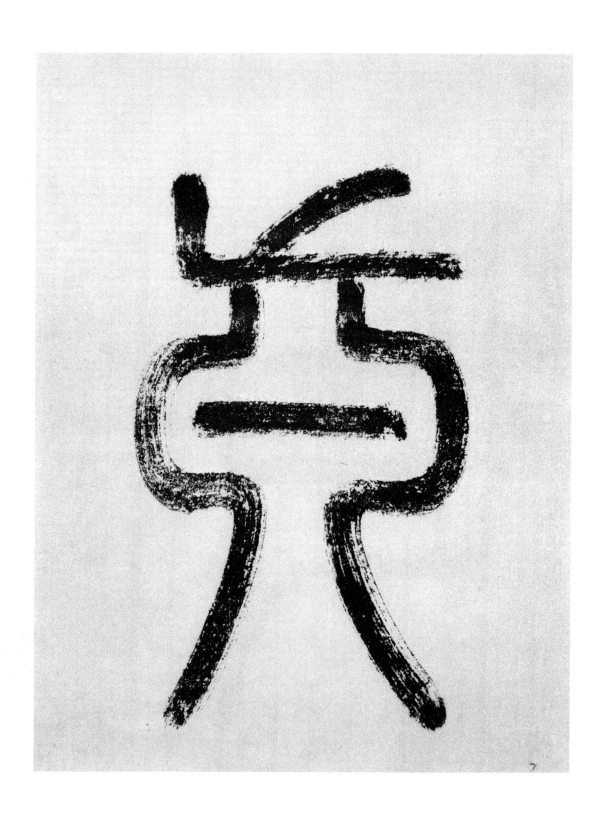

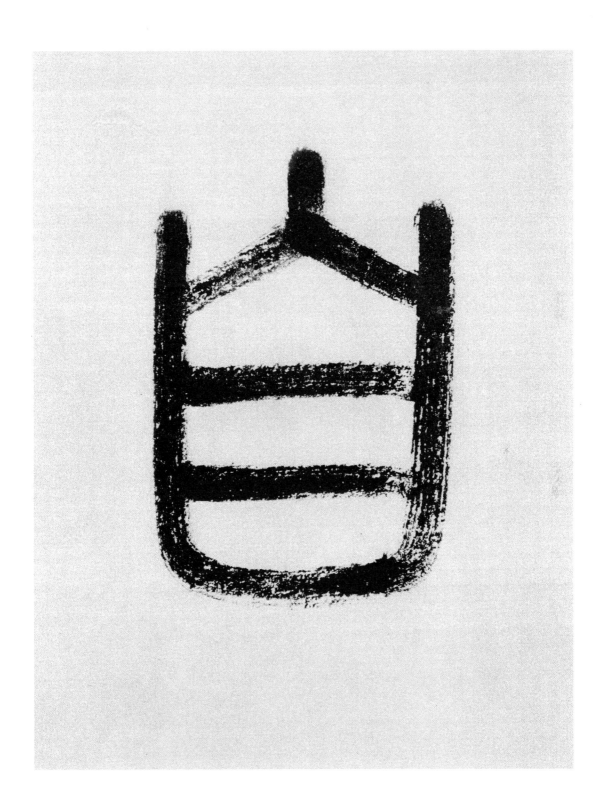

4

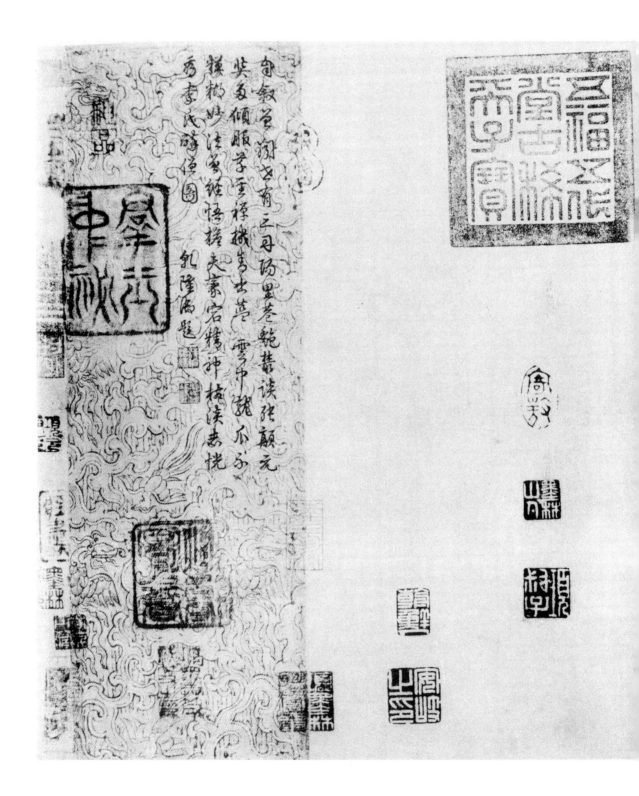

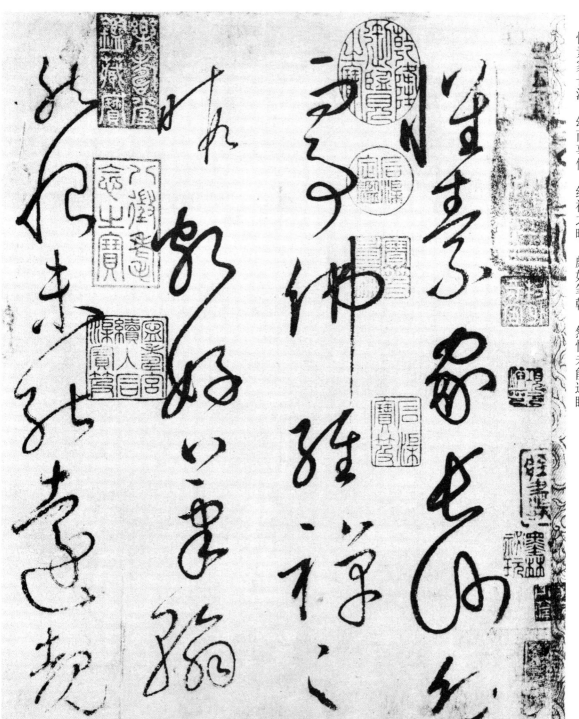

怀素家长沙，幼而事佛，经禅之暇，颇好笔翰。然恨未能远睹

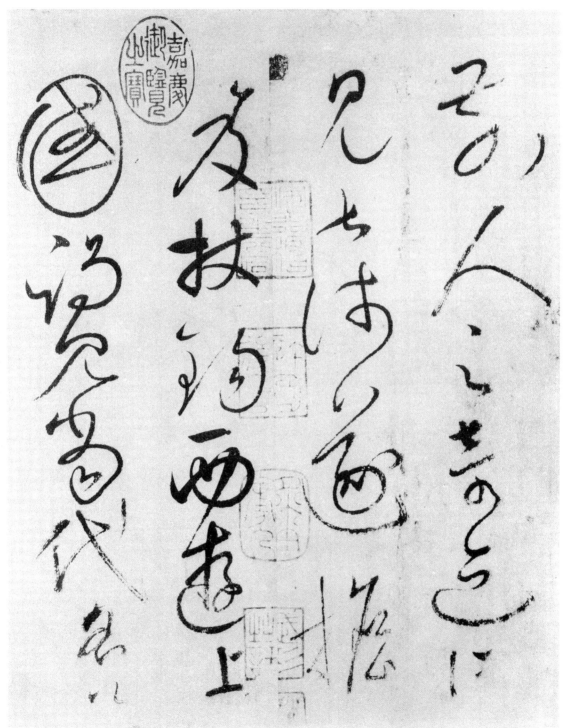

前人之奇迹，所见甚浅。遂担笈杖锡，西游上国，谒见当代名公，

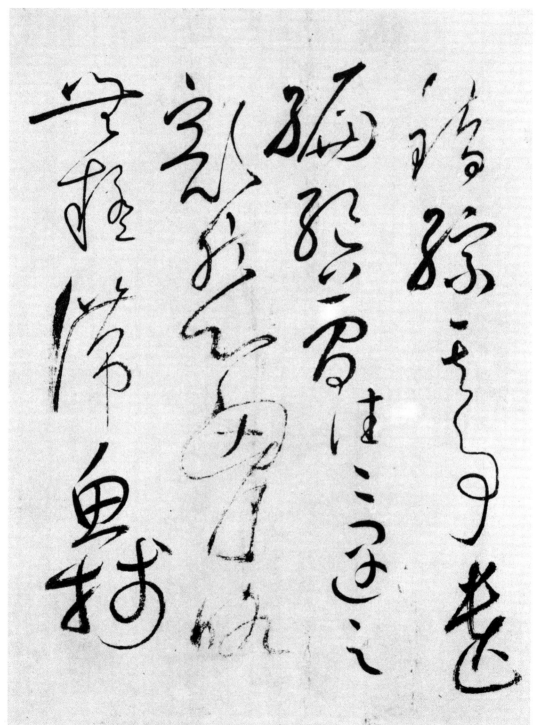

错综其事。遗编绝简，往往遇之。豁然心胸，略无疑滞，鱼笺

绢素，多所尘点，士大夫不以为怪焉。颜刑部，书家者流，精极

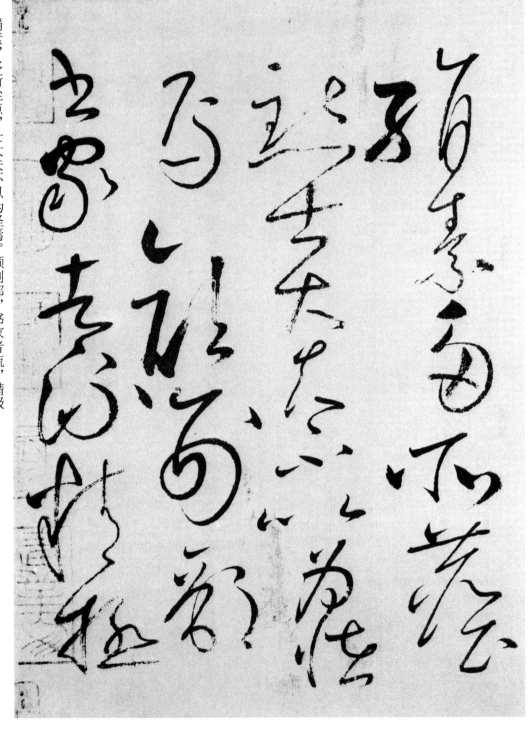

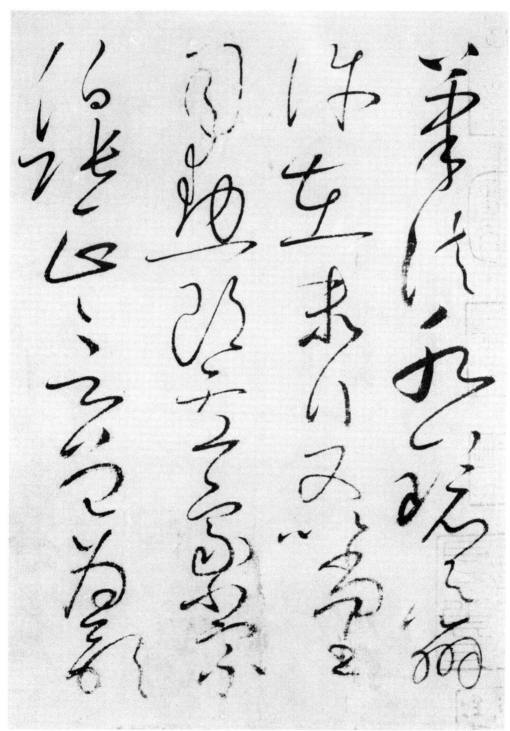

笔法，水镜之辨，许在末行。又以尚书司勋郎卢象、小宗伯张正言曾为歌

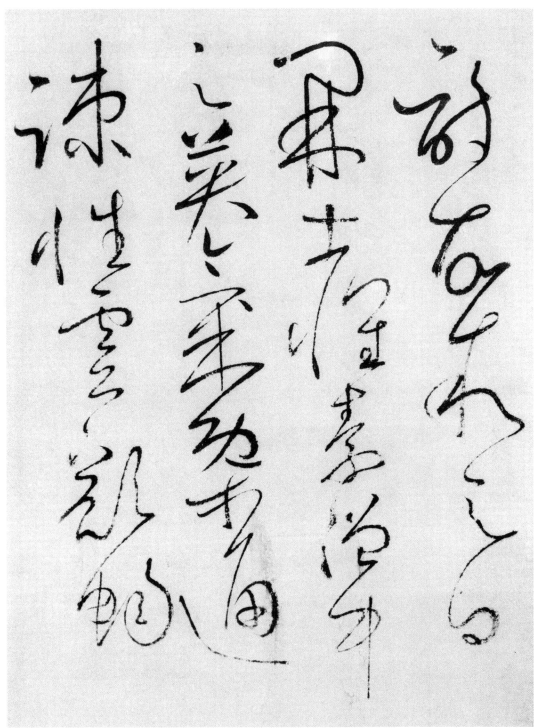

诗，故叙之曰：『开士怀素，僧中之英，气概通疏，性灵豁畅，

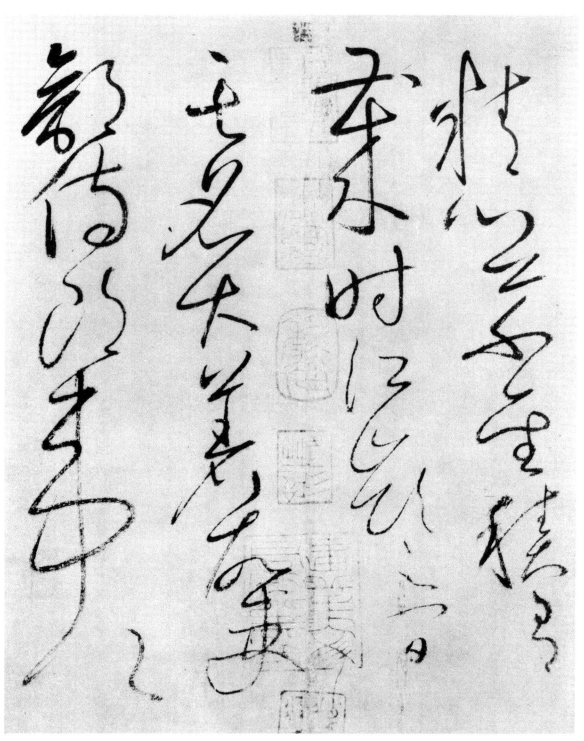

精心草圣。积有岁时，江岭之间，其名大著。故吏部侍郎韦公

12

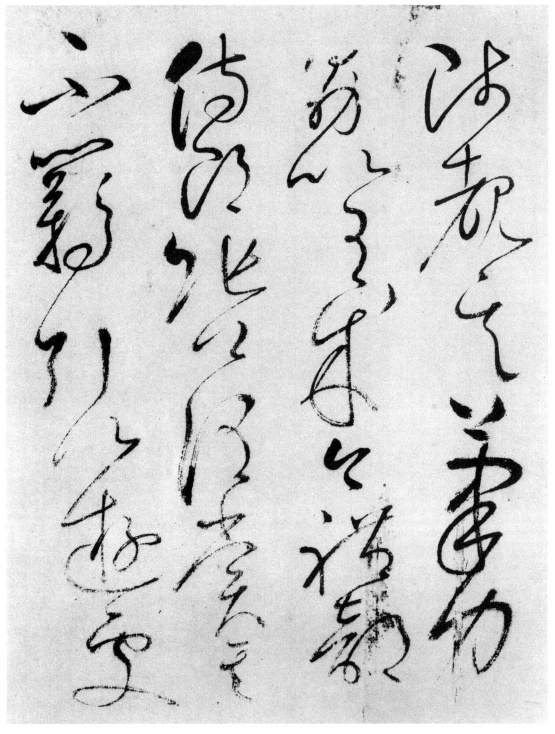

陟，睹其笔力，勖以有成。今礼部侍郎张公谓赏其不羁，引以游处。

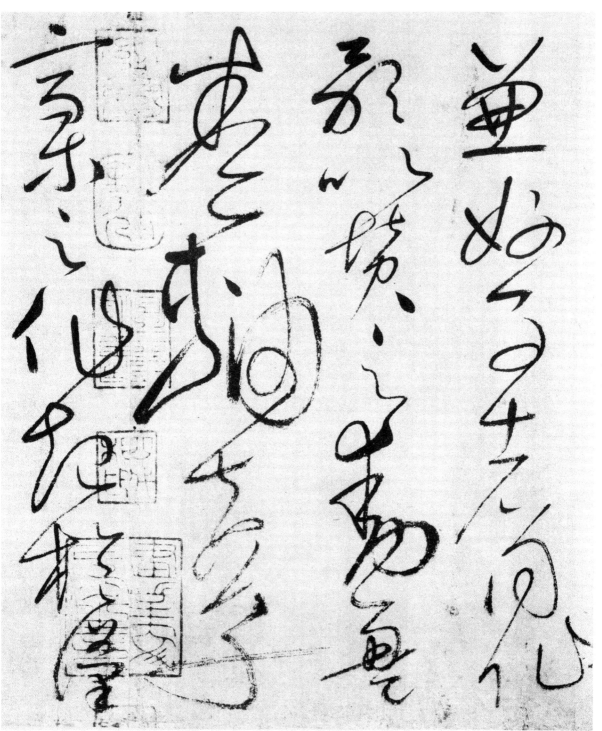

兼好事者，同作歌以赞之，动盈卷轴。夫草稿之作，起于汉

14

代，杜度、崔瑗，始以妙闻。迨乎伯英，尤擅其美。羲献兹降，虞陆相

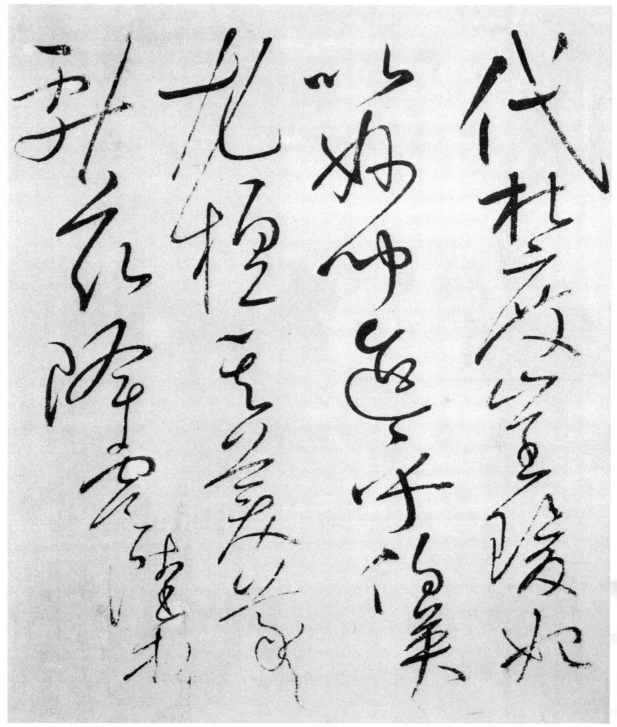

承，口诀手授。以至于吴郡张旭长史，虽姿性颠逸，超绝古今，而模

16

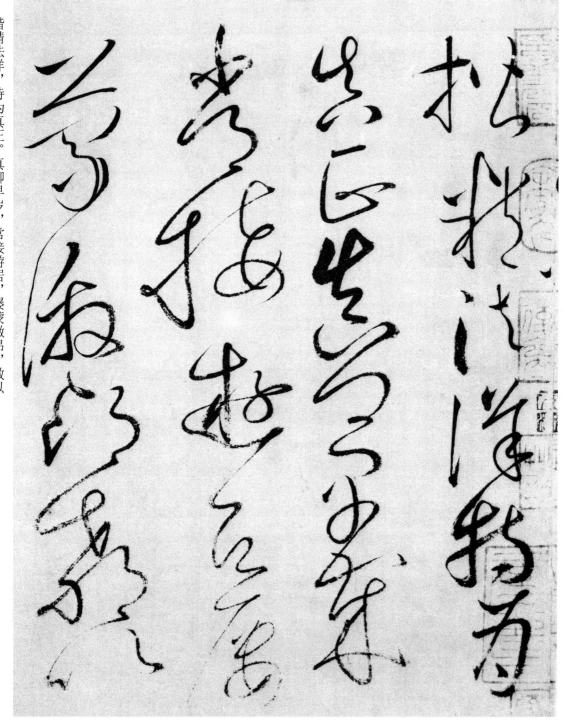

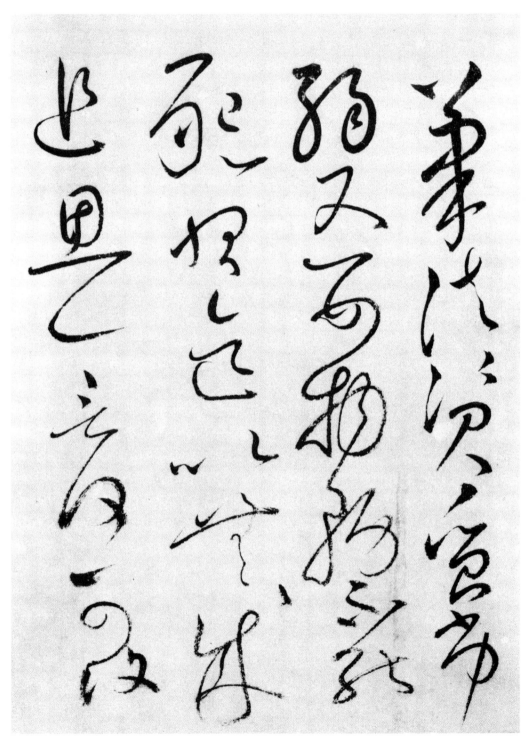

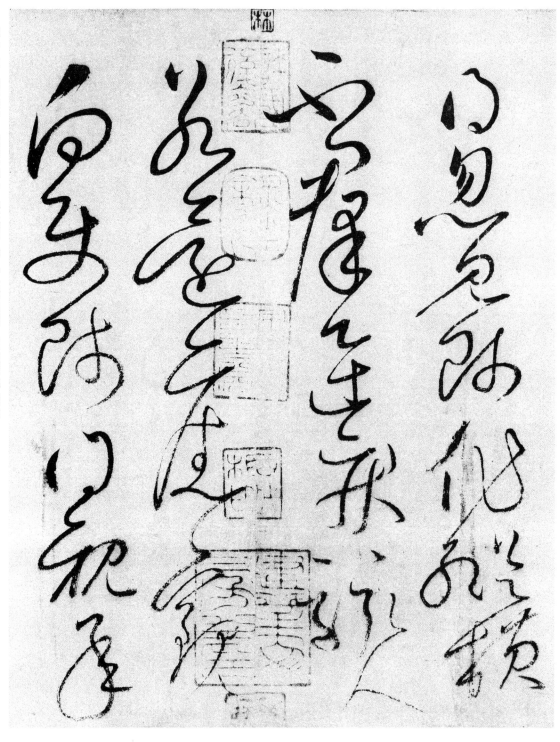

得。忽见师作，纵横不群，迅疾骇人。若还旧观，向使师得亲承

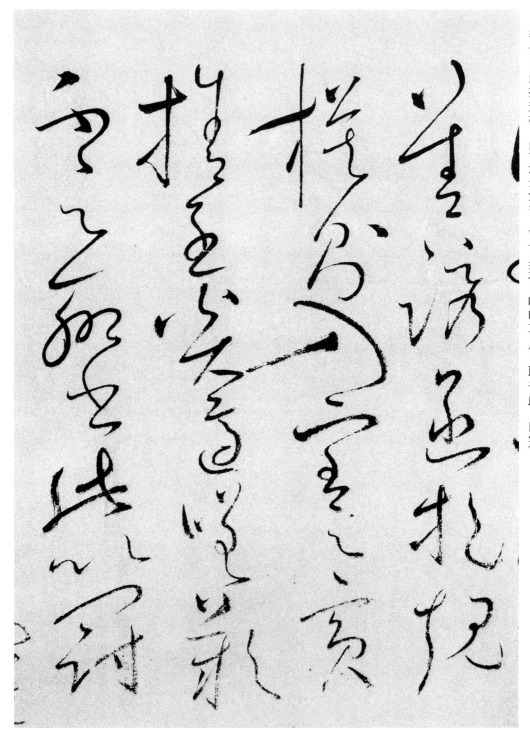

诸篇首。』其后继作不绝，溢乎箱箧。其述形似，则有张礼部

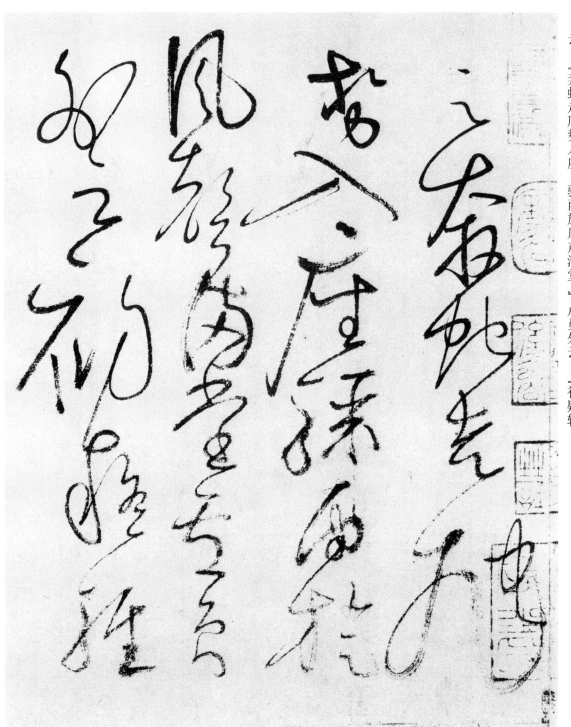

云：『奔蛇走虺势入座，骤雨旋风声满堂。』卢员外云：『初疑轻

22

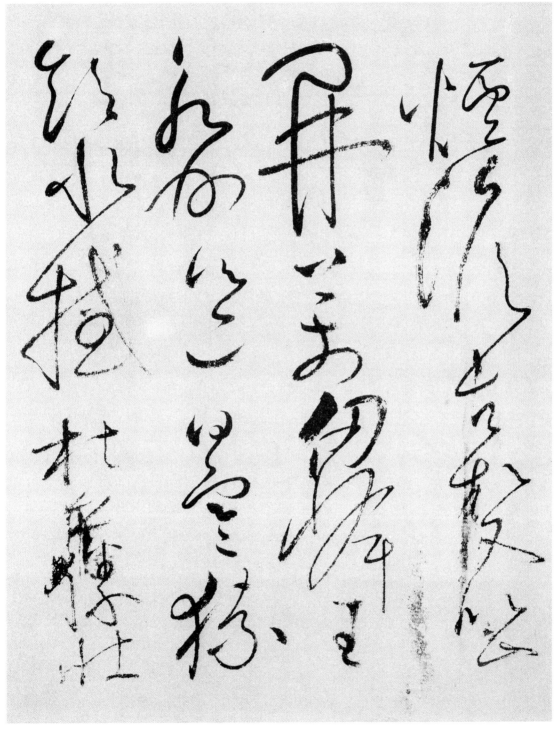

烟澹古松，又似山开万仞峰。』王永州邕曰：『寒猿饮水撼枯藤，壮

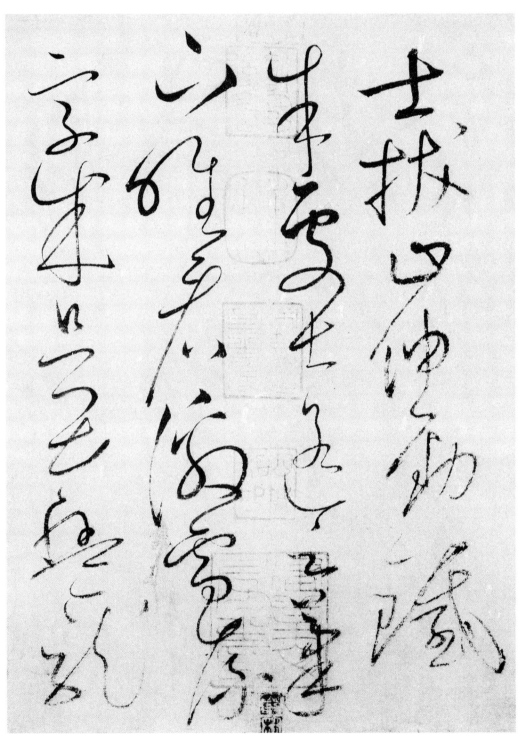

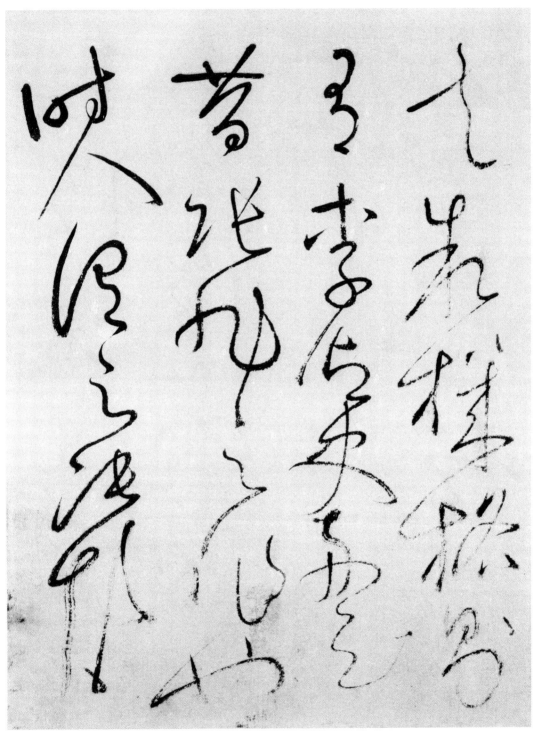

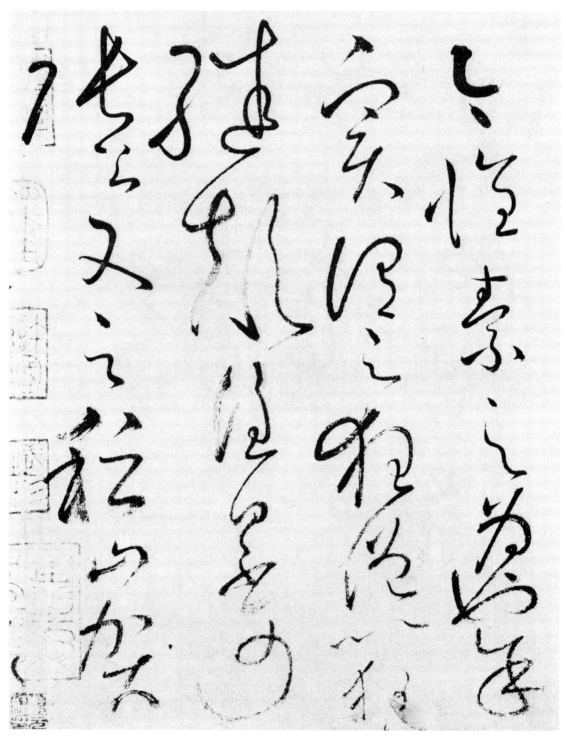

今怀素之为也，余实谓之狂僧。以狂继颠，谁曰不可。』张公又云：『稽山贺

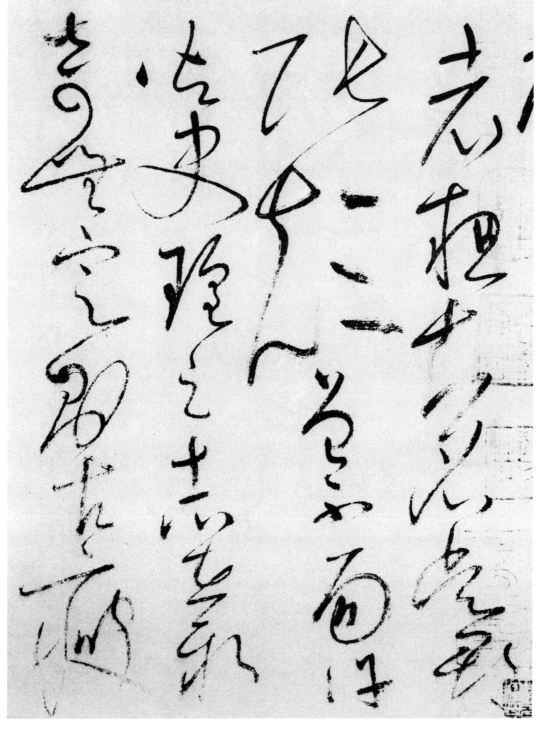

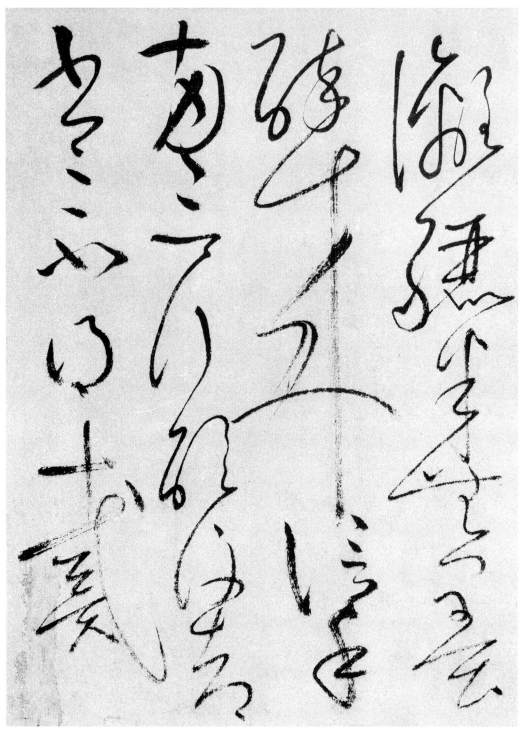

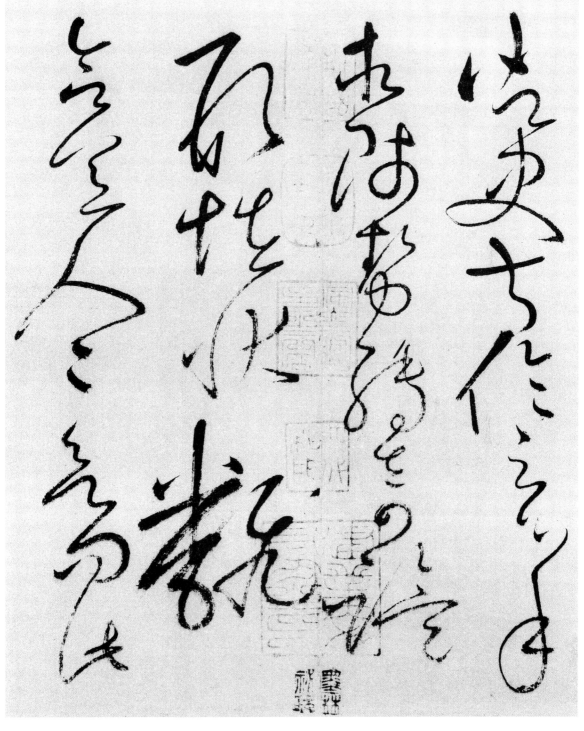

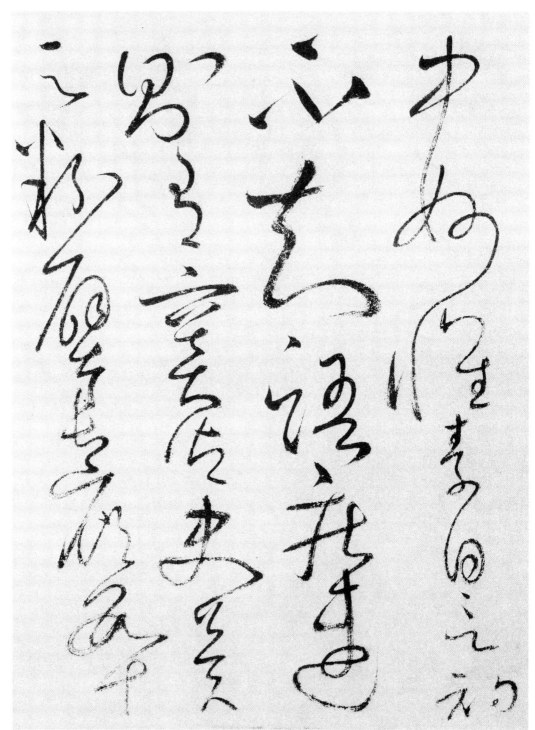

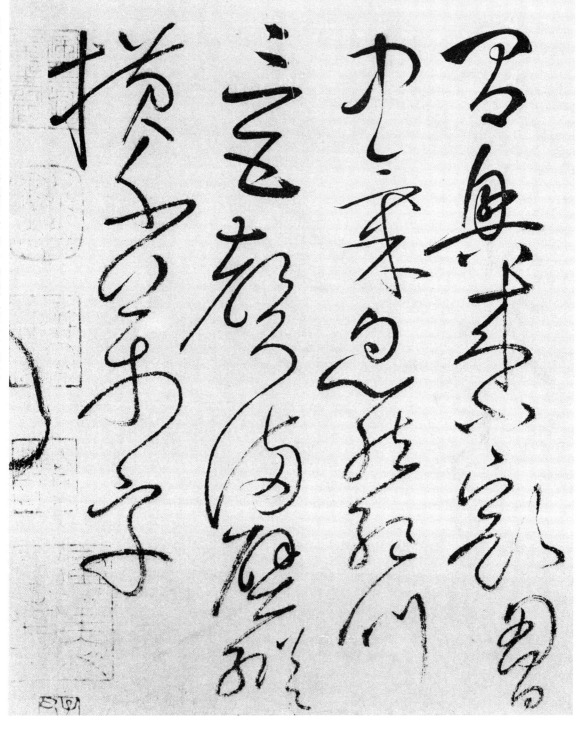

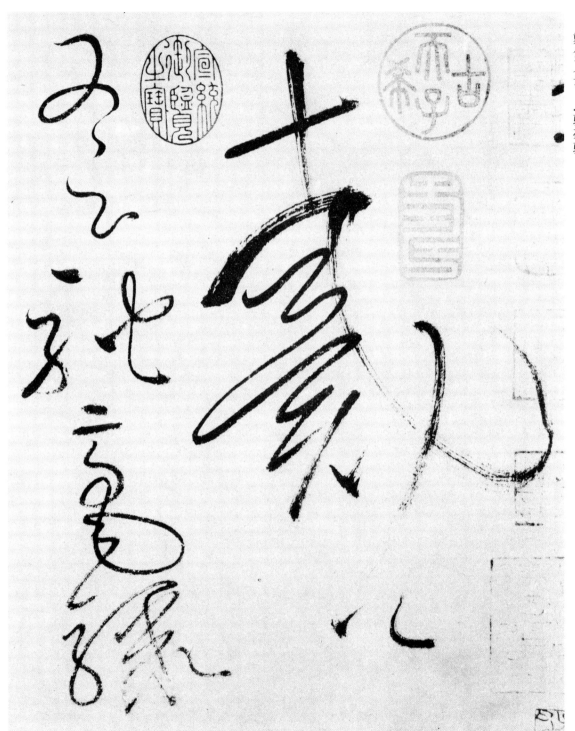

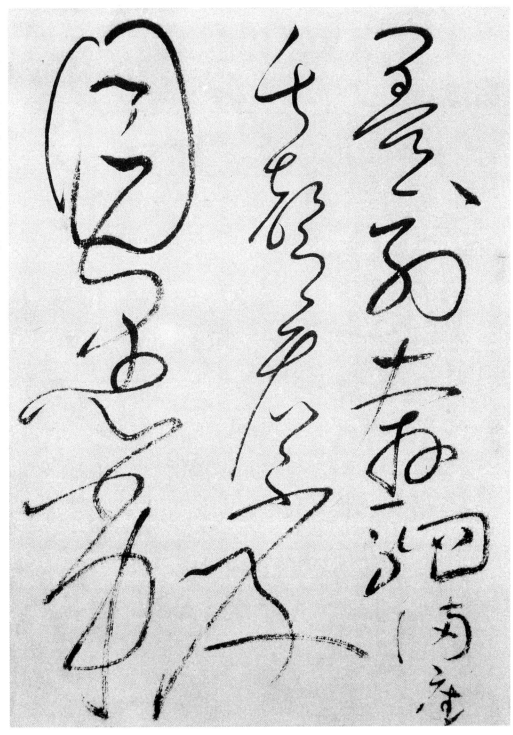

墨列奔驷，满座失声看不及。』目愚劣，

则有从父司勋员外郎吴兴钱起诗云：

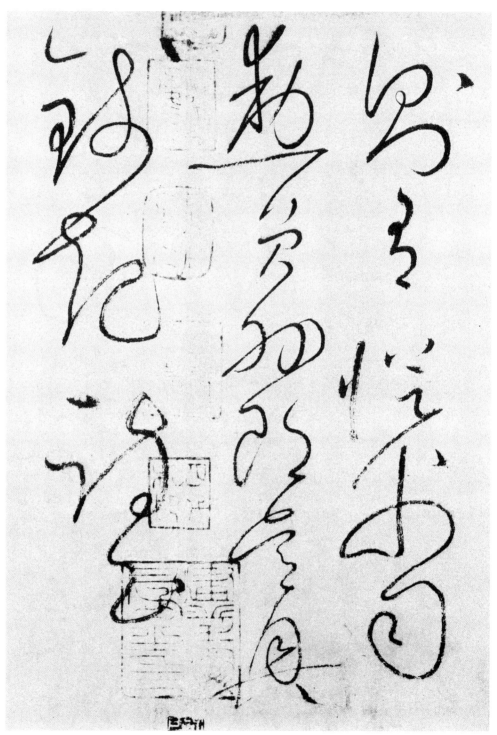

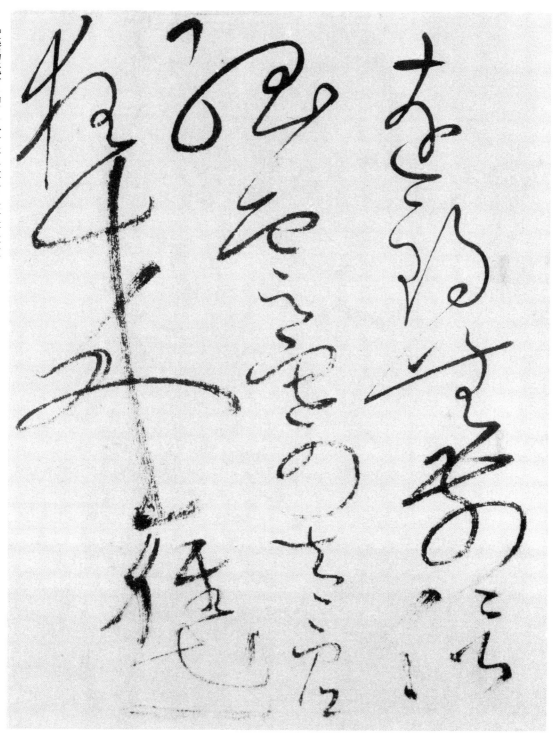

『远锡无前侣，孤云寄太虚。狂来轻世

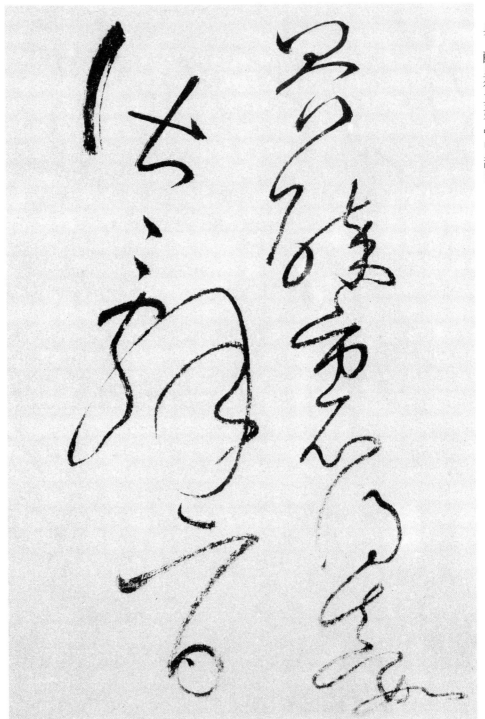

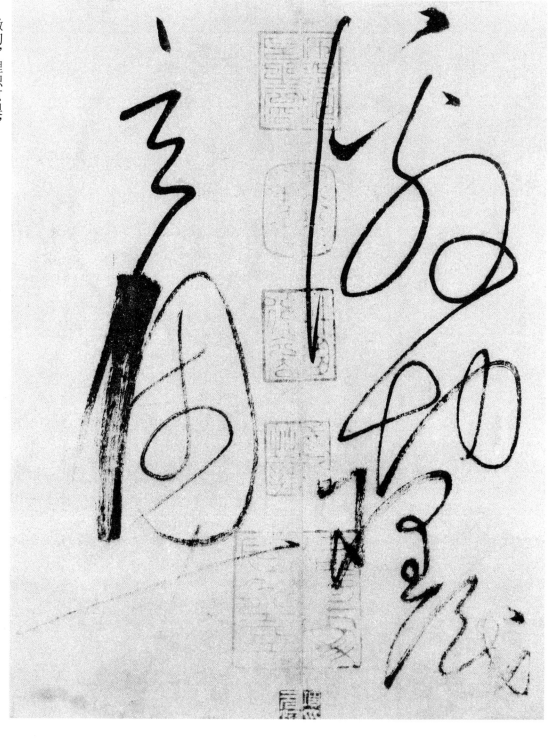

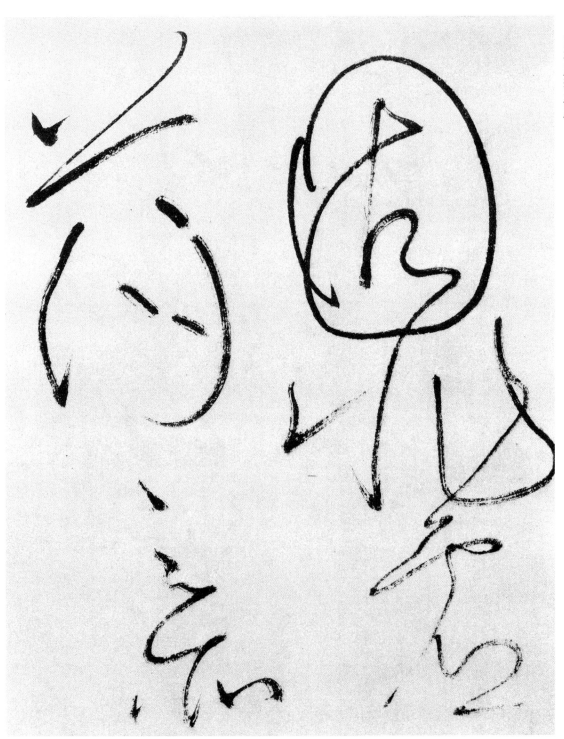

敢当，徒增愧畏耳。时

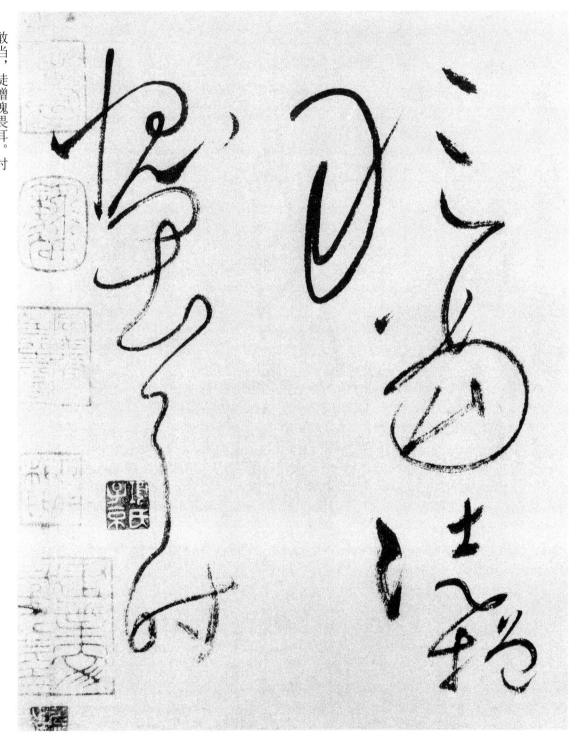

39

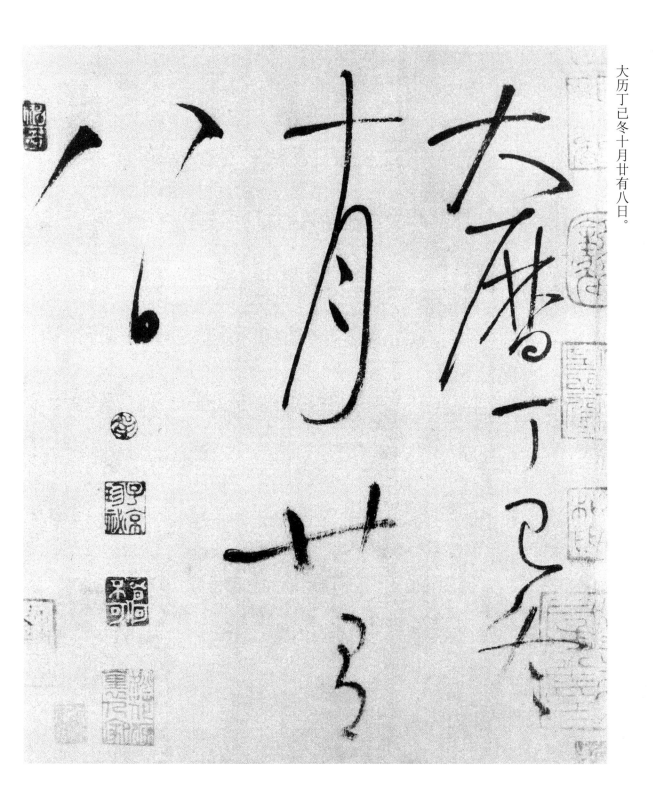

大中祥符三年九月五日前進士蘇耆題

院李建中看畢題

四年嘉平月十有八日直集順

花鳥孳畫家遊巾
要浮融之氣此言
何以神也老巾古
皂囊然杜川裡裰
諸跋先獲唐宗人
實讀殊不多乃弓
不寶法乾隆戊辰
仲友湖識

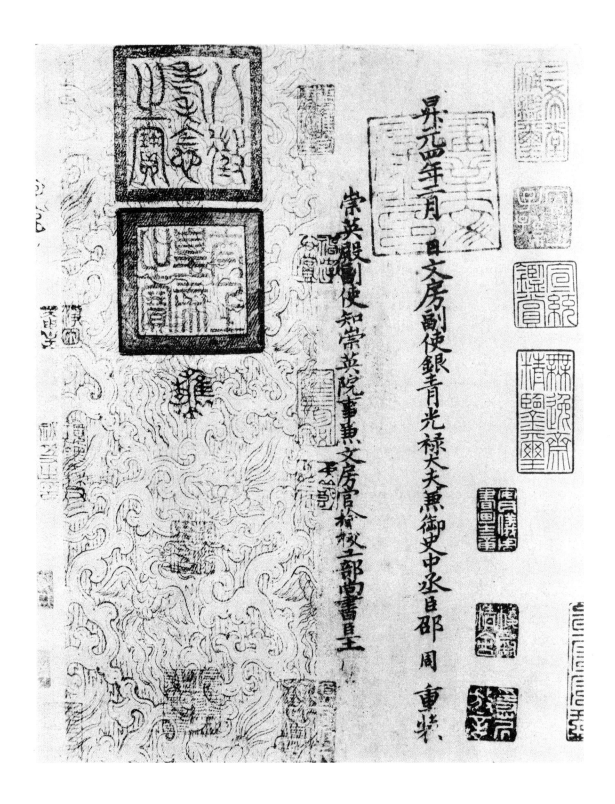

題懷素自敍卷後

狂僧草聖繼張顛

卷後薰題大曆年

堪與儒門為至寶

武功家世久相傳。

太子太師致仕杜衍記時

至和甲午中夏在南都

草書玄妙理惟懷素多自□

元豐六年十一月廿五日晉蔣之奇書

世傳懷素書未有若此完者
紹聖三年三月予謫居高安
前新昌宰邢君出以相示予
雖知其奇然不能盡識其妙

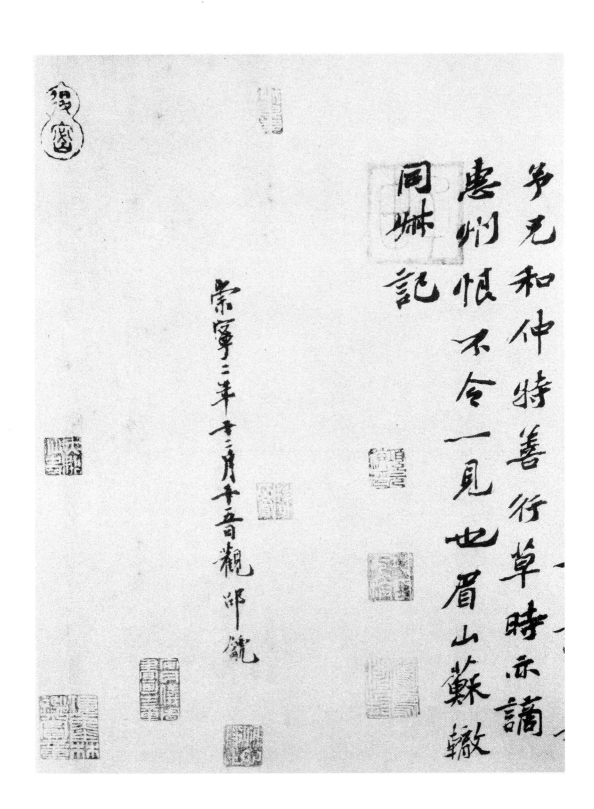

節元和仲特善行草時示諸

惠州恨不令一見也眉山蘇轍

同嫲記

崇寧三年十二月十五日觀邸齋

辭老方艱難時流離轉徙江湖

間猶能致意於此可見志尚又

獲觀 伯考少師品題併以嘉歎

紹興二年仲春廿三日陽羨蔣璨

藏真自叙世傳有三一在蜀中石陽
休家黃魯直以魚牋臨數本者是
也一在馮當世家後歸上方一在蘇
子美家此本是也元祐庚午蘇液
攜至東都與米元章觀於天清
寺舊有元章及薛道祖劉巨濟諸
公題識皆不復見蘇黃門題字乃

在八年之後遂昌郡宰疑是興宗

諸孫則此氏皆丹楊里巷也今歸

呂辯二老二父子皆喜學書故於兵

火之間能終有之紹興二年三月癸

巳空青老人曾紆公卷題

藏真草聖兩閞多美
未有如自叙之精妙
筆法走龍虵書真於
廿壬于閏夏五日保
之行父景晉同觀

令時夏日與
劉延仲呂辨老過
都統太尉王公觀法書
名畫如行山陰道上映
照人目弦不可言遂知

兵火之餘珍尋多大莫
此若也因見
辨老素師自叙一溈累
年青中塵土是真事
會紹興二年五月十二
日題　令畤德麟題

52

辯老藏懷素自叙後有

先人題字蓋紹聖三年謫

居高安時為邵叶稽仲書

也不知流傳我家以至於辯

老銘興癸丑三月九日遲觀

於媯女馬軍橋潘民之弟

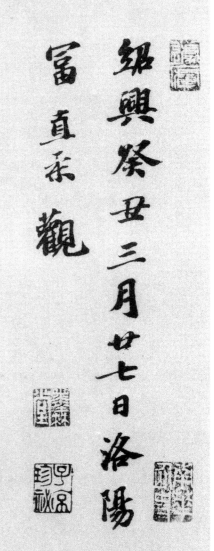

紹興癸丑三月廿七日洛陽

富直柔觀

素師自叙初為南唐李氏物歷蘇邺居

三氏流傳轉徙又不知幾家今為

宫傅漫齋先生徐公所藏寬閗

昔黄山谷作字蘇長公陸旁贊云

錢穆父云惜不見懷素自叙長公

不以為然後山谷獲見之始深歎服

而書遂進今卷後云藏于蜀中石

揚休家以集殘臨數本者是也穎

後題字時尚恨甚於不及一見頤寃

何人乃得預此榮觀賞玩之際豈

勝欣幸及觀序內有撥笈抜錫

西游上國等語知書雖學之一節

欲造微冥其精勤於此則學之

大抵此者可以小得而自足于其則

予之欣幸又不至此驚蛇毒虺

驟雨旋風間而已也弘治六年

七月晦望長洲吳寬題

懷素自敘帖本藴異舞鏡

家物多者乃舍諸以補
見於書信多此書正合吾
意積多疑乃之眼去觀
之固而待此也舊問
秘閣乃石本之而及見此

卷子

少師謹齋給之考再往沒

披玩不能釋耀之敬題而

陽之弘治十一年九月三

日長沙李東陽

藏真書如散僧入聖雖狂怒張而求其點畫波發
有不合於軌範者蓋鮮東坡謂如沒人操舟初無意
於濟否是以覆却萬變而舉止自若其近於有道者
邪名此自敘帖蓋無毫髮遺恨矣曾空青跋語謂世
有三本而此本為蘇子美所藏余按米氏寶章待訪
錄云懷素自敘在蘇泌家前一帋破碎不存其父舜
欽補之久當見石刻有舜欽自題云素師自敘前帋
然有補慶而乃無此跛不知何也空青又云馮當世
麋潰不可綴緝書以補之此帖前六行舛墨微異隱
本後歸上方而石刻為內閣本豈即馮氏所藏邪又
此帖有建業文房印及昇元重裝歲月是曾入南唐
李氏而黃長睿東觀餘論有題唐通叟所藏自敘亦
云南唐集賢所富則此帖又當屬唐氏而長睿題字
乃亦不存以是知轉徙論失不特米薛劉三人而已
成化間此帖藏荊門守江陰徐泰家後歸徐文靖公
文靖歿歸吳文蕭家後為陸家掌所得陸被禍遂失

听傳徃歲先師吴文定公嘗從荆門借臨一本間示
徵明曰此獨得其形似耳若見真蹟不啻遠矣益先
師歿二十年始見真蹟回視臨本巳得十九特非郭
填故不無小異耳昔黃長睿謂古人搨書如水月鏡
像必郭填乃佳郙填謂雙鈎墨填耳余既獲觀真蹟
遂用古法雙鈎入石累數月始就視吳本雖風神氣
韻不逮逮甚而點畫形似無纖毫不備庶幾不失其
真也長洲文徵明識

嘉靖壬辰六月廿又二曰長洲陸氏水鏡堂藏石

章簡甫刊

盲敘帖釋文

懷素家長沙幻而事佛經禪之暇頗好筆翰然恨
未能遠觀前人之竒迹所見甚淺遂擔笈杖錫西
遊上國謁見當代名公錯綜其事遺編絕簡往 、
遇之斛然心胷略無疑滯魚牋絹素多所酵塵點士

大夫不以為姓馬顏刑部書家者流精極筆法水
鏡之辨許在末行又以尚書司勳郎盧象小宗伯
張正言曾為歌詩故敘之曰開士懷素僧中之英
氣槩通踈性靈豁暢精心草聖積有歲時江嶺之
間其名大著故吏部侍郎韋公妙觀其筆力𣪘以
有成今禮部侍郎張公謂賞其不羈引以遊處兼
好事者同作歌以贊之動盈卷軸夫草藁之作起
於漢代杜度崔瑗始以妙聞迨乎伯英尤擅其美
羲獻茲降虞陸相承口訣手授以至于吳郡張旭
長史雖姿性顛逸超絶古今而模楷精法詳特為
真正真卿早歲常接遊居屢蒙激昂教以筆法資
質勞弱又嬰物務不能懇習迄以無成追思一言
何可復得忽見師作縱橫不羣迅疾駭人若還舊
觀向使師得親承善誘函挦規模則入室之賓捨
于奚適嘆噗不𠯁聊書此以冠諸篇首其後繼作
不絶溢乎箱篋其述形似則有張禮部云奔蛇走
虺勢入座驟雨旋風聲滿堂盧貟外云初凝輕烟

澹存松又似山開萬仞峰王永州邑曰寒猿飲水
撼枯藤壯女挾山伸勁鐵朱處士遙云筆下唯看
激電流字成只畏盤龍走敘機格則有李御史舟
云昔張旭之作也時人謂之張顛令懷素之為也
余實謂之狂僧以狂繼顛誰曰不可張公又云稽
山賀老粗知名吳郡張顛曾不易許御史瑤云志
在新奇無定則古渡灘驪半無墨醉来信手兩二
行醒後却書不得戴御史伦云心手相師勢
轉奇詭形怳状龇合宜人欲問此中妙懷素自
言初不知語疾速則有實御史真云粉壁長廊數
十間興来小豁胸中氣忽然絕叫三五聲滿壁縱
橫千萬字戴公又云馳毫驟墨列奔馬滿座失聲
看不及目愚劣則有徒父司勳員外郎吳興錢起
詩云遠錫無前侶孤雲寄太虛狂来輕世界醉裏
得真如咄辭吾激切理識玄奧固非虛蕩之所敢
當徒增愧畏時大曆丁巳冬十月廿有八日
嘉靖壬辰夏五月望日雁門文壺書于水鏡堂

唐懷素書奇縱變化超邁前古其自叙一卷尤為生
平狂草然細以理度脈按之仍不出於規矩法度也此卷
為南唐後主所藏有建業文房之印後歸蘇易簡家
藏者易簡之子成進士祥符間以父蔭補官題名者是也
其子舜欽弟才翁以玉清昭應宮災上詆名動當世卒
書米元章書史云懷素自叙真蹟在蘇泌家共二幅
破碎其父集賢校理舜欽自寫補之今前六行紙色少
異然亦莫辨其為補書正是當時真蹟其運筆縱
橫神采動蕩想見素師興酣落紙時合縫處有四代
相印相傳為唐其宗賜小蘇許以玉刻圖記必才翁
家物宋代名賢題跋歷年久遠完好如故更不易得明
京師玉峰徐公積緘裁堂饌銀半千得之頃以長夏
吳文定李文二公跋為謹齋徐少師兩藏近有人持至
借觀佰几案數月其紙尾第四跋崇英副使知崇英院
事兼文房官檢校工部尚書王鉊顏岑足南唐人失絡

顏二字余所藏宋搨祕帖本有之世間一物前後必有其

主如四代相印之暉才爲少師所藏之暉玉峰是也余

頑陋無知妄徽卷尾有愧吳李二公云

康熙癸酉十一月初旬江村高士奇謹跋

嘉靖庚寅孟冬獲觀藏真自

敘于陳湖陸氏謹摹一過文壁

唐僧懷素草書自敘帖真蹟 明墨林項氏所珍 其值千金

《唐怀素自叙帖真迹》简介

怀素，字藏真，湖南长沙人，相传生于唐玄宗开元十三年（公元七二五年），卒于德宗贞元元年（公元七八五年），他原姓钱，幼年出家，是我国唐代著名的书法家。

《唐怀素自叙帖》系纸本草书，卷纵二八·三厘米，横七五五厘米，共一百二十六行，首六行早损，是宋代苏舜钦补书的。此卷是怀素的代表作，也是我国书法艺术史上的重要作品之一，《宝章待访录》《书史》等许多书上都有著录，卷末自题『大历十二年』，即公元七七七年所书。全篇草书气势磅礴，字字飞动，圆转之妙宛若有神，融合了篆书笔法而有所创新，正如《书画题跋记》所论：『怀素所以妙者，虽率意颠逸，千变万化，终不离魏、晋法度故也。』自叙帖的内容，是怀素自述其写草书的经历。

现据《怀素自叙帖》珂罗版影印，供广大书法爱好者临习参考。原件现藏台北故宫博物院。

<div align="right">

《历代碑帖法书选》编辑组

二〇一八年十二月

</div>

《历代碑帖法书选》修订说明

我国书法艺术有着悠久的历史和独特的风格，书家辈出，书法宝库十分丰富。为了适应广大初学者临习传统书法的迫切要求，以及书法爱好者欣赏学习的需要，文物出版社从二十世纪八十年代起陆续编辑出版了《历代碑帖法书选》系列图书。

这项出版工作得到了老一辈文博专家启功先生的悉心指导。启功先生说：要选取最好的版本，原大影印，以最低的价格，为初学者提供最佳的学习范本。正是在这样一种理念的指导下，文物出版社编辑出版的《历代碑帖法书选》受到了广大读者的欢迎。

时间已经过去了三十余年，这项编辑出版工作经过多位编辑同志的辛苦努力，现在又传到了新一代编辑的手中。由于图书一版再版，为了保证出版的质量，再现原拓的神采，重现墨迹的神韵，我们陆续对原稿进行整理，重新制版印刷。

今天我们仍力求以最低的价格为读者提供最好的临习范本。

《历代碑帖法书选》编辑组

二〇一五年五月